Début d'une série de documents en couleur

ORIGINE

DU POINT D'ALENÇON

PAR

M^{me} G. DESPIERRES

PRIX : 1 fr. 50 c.

ALENÇON
IMPRIMERIE A. LEPAGE, RUE DU COLLÉGE, 8.

MDCCCLXXXII

Fin d'une série de documents en couleur

Offert par l'auteur à Monsieur Léopold Delisle, administrateur de la bibliothèque nationale

G. Despierres

ORIGINE
DU POINT D'ALENÇON

PAR

Mme G. DESPIERRES

PRIX : 1 fr. 50 c.

ALENÇON
IMPRIMERIE A. LEPAGE, RUE DU COLLÈGE, 8.

MDCCCLXXXII

ORIGINE DU POINT D'ALENÇON

Depuis 1787 jusqu'en 1875, tous les auteurs qui ont écrit sur les dentelles, en parlant du point d'Alençon, ont admis sans contrôle et répété avec quelques augmentations, le récit qu'en avait fait Odolant-Desnos, dans ses mémoires historiques sur Alençon.

Tout en conservant le fond de ce récit, ils furent cependant obligés de remplacer l'année 1675, donnée par Odolant comme origine de la manufacture du point de France, par celle de 1665, afin de se mettre d'accord avec les ordonnances qui avaient été publiées à cette dernière date pour l'établissement de ce point dans plusieurs villes du royaume : Aurillac, Sedan, Reims, Alençon, etc.

Telle était l'histoire de l'origine du point jusqu'à l'année 1875, quand parut l'ouvrage de M. Séguin qui le premier a signalé les erreurs commises par ses devanciers. Il a montré que l'histoire racontée par Odolant-Desnos, était en contradiction avec l'article *Dentelle* du dictionnaire de Savary, édité soixante ans avant qu'Odolant n'écrivît l'histoire d'Alençon, ainsi qu'avec plusieurs passages de lettres adressées à Colbert. Il a, de plus, en s'appuyant sur une pièce intitulée *la révolte des passements*, indiqué qu'il se faisait à Alençon, antérieurement à la manufacture royale, des points dont il n'a précisé ni le genre ni l'origine. On peut dire que cet auteur a entrevu plusieurs vérités qu'il n'a point démontrées ; de là l'incer-

titude et le doute qu'il fait naître dans l'esprit du lecteur.

Nous reviendrons sur toutes ces propositions, lorsque nous aurons exposé les faits nécessaires pour les apprécier à leur juste valeur.

De l'origine du point d'Alençon jusqu'à l'établissement de la manufacture.

D'après les documents que nous avons réunis, nous allons essayer de dissiper l'obscurité qui couvre l'origine du point (1). La pièce des passements (2), citée par plusieurs auteurs, nous prouve, par les quelques vers que nous en extrayons, qu'il se faisait à Alençon, avant 1664, des ouvrages de point ; mais il serait impossible de les déterminer, si l'on ne possédait que cette pièce dont voici le seul passage ayant trait au sujet qui nous occupe.

Par suite d'un édit de 1660, qui interdisait le luxe dans les vêtements, toutes les dentelles révoltées se réunissent et délibèrent sur ce qu'elles doivent faire. Elles prennent tour à tour la parole et disent : « Il nous faut venger cet affront ! Révoltons-nous, noble assemblée !

> Là-dessus le point d'Alençon,
> Qui, ayant bien appris sa leçon,
> Point qui savait plus d'une langue,
> Fit une fort belle harangue,
> Remplie de tant de douceurs
> Qu'elle ravit, dit-on, les cœurs, etc. »

L'expression énigmatique « qui savait plus d'une langue » n'est autre qu'une allusion au point de

(1) Dentelle faite à l'aiguille.
(2) Nom donné à toutes les dentelles.

coupé et au vélin, comme nous allons le voir par les contrats de mariage de cette époque, et par la correspondance de Favier-Duboulay adressée à Colbert.

Nous croyons indispensable de faire remarquer ici que c'est seulement vers 1656 qu'il commença d'être en usage de mentionner dans les traités de mariage le genre de travail ou d'industrie par lequel les jeunes filles avaient amassé les sommes qui leur appartenaient en propre et qu'elles étaient fières de porter sur leur contrat. Il faut pourtant en excepter la profession de couturière, qui, même depuis 1500, y était souvent désignée.

La formule était à peu près la même pour tous, nobles, bourgeois et manants. Après l'évaluation de la dot fournie par les parents et le gager douaire coutumier sur les biens du futur, on ajoutait : « Et d'autant que la dite fille est saisie de la somme de... qu'elle a gagnée et amassée par son bon ménage, industrie, trafic ou travail à faire des ouvrages. » Ce n'est qu'à partir de 1656 que l'on ajouta : « Point de coupé, vélin, point d'Alençon. »

C'est grâce à cet usage que nous avons trouvé les noms authentiques des points qui se faisaient alors à Alençon et dans ses environs, ainsi que nous le verrons dans le tableau suivant, qui est le résumé des nombreux contrats appartenant à cette période :

CONTRATS DE MARIAGE RENFERMANT LA DÉSIGNATION DES DIFFÉ[RENTS...]

...OUPÉ	POINT DE COUPÉ ET VÉLIN	VÉLIN	POIN[T...]
...Contrat en[tre ...], et Elisabeth [...] s à faire des [...] t de coupé.	1661, 9 mars. — Contrat entre François Fresnais, marchand, et Gabrielle Poupart. 500 l. gagnées à faire des ouvrages de point de coupé et vélin.	1662, 9 juin. — Contrat entre Thomas Blanchard, marchand, et Louise Alloust. 4500 l. en marchandises de vélin.	1663, 9 ju[...] George Rou[...] Marie Leroy[...] 1900 l. ga[...] dustrie à [...] de point d'A[...]
	1661, 28 août. — Contrat entre Paul Fenoulhet, et Suzanne Barbot. 6000 l. provenant de son travail et industrie à faire des ouvrages de point de coupé et vélin qui sont de grand prix.	1663, 5 juillet. — Contrat entre Thomas Collet, sieur des communes, marchand, et Anne Favry. 4000 l. gagnées par son travail et trafic aux ouvrages de vélin.	1664, 20 [...] entre Séba[...] Anne Rouil[...] 400 l. ga[...] points d'Al[...]
	1662, 1er août. — Contrat entre Jean Gauthier, marchand, et Françoise Roussel. 1300 l. gagnées par son travail à faire des ouvrages de coupé et vélin.	1664, 4 mars. — Contrat entre Israël Duval, marchand, et Elisabeth Le Rouillé. D'autant que la dite fille a depuis plusieurs années travaillé et trafiqué aux ouvrages de vélin et y a amassé 4000 l.	1664, 5 m[...] Isaïe Fera[...] Roy, et Fra[...] 3000 l. ga[...] vail aux o[...] d'Alençon.

Nous ne connaissons pas de contrats antérieurs à celui du 12 mai 1656, dans lesquels il soit fait mention d'aucun genre de point, et nous n'avons plus rencontré le nom de *point de coupé* après le 1ᵉʳ août 1662. Le nom de *vélin* ne nous apparaît, pour la première fois, que le 9 mars 1661, réuni au point de coupé. Le contrat du 28 août 1661 nous montre qu'il se faisait à cette époque du *vélin de grand prix*, et celui du 4 mars 1664 qu'il s'en faisait *depuis plusieurs années*. Tous les autres contrats jusqu'à l'établissement de la manufacture, ne renferment plus que les noms de vélin, point d'Alençon, exprimés isolément.

Que doit-on entendre par *point de coupé, vélin, point d'Alençon ?*

Le point de coupé n'est autre qu'un genre de guipure faite à l'aiguille, au point de boutonnière, dont les dessins se composaient de figures géométriques reliées entre elles par des brides. Ce travail était exécuté sur de la toile dont on coupait certaines parties lorsque l'ouvrage était terminé, afin d'obtenir des jours : de là son nom de *point de coupé* ou *coupé*.

Le vélin, qui devait son nom au parchemin ou vélin sur lequel il se faisait, s'appelait aussi point d'Alençon. Ces deux mots s'employaient indistinctement l'un pour l'autre. Des contrats postérieurs à 1665, dans lesquels ces deux termes se trouvent à la fois, en sont la preuve. Nous donnerons seulement ici, à l'appui de cette assertion, celui de 1676, 29 mai, entre Jacques Delaville et Renée Alix, où il est dit que la future a amassé 600 l. à faire des ouvrages de *vélin* ou *point d'Alençon*. Le point de France lui-même n'a pas fait exception à cette règle, comme nous le voyons dans Savary (1) et dans le contrat suivant du 28 mars 1692,

(1) Savary, tome 1ᵉʳ, p. 108 : « La manufacture des points de France appelés dans le pays vélin. »

entre François Chevrel, marchand, et Marie Hamard :
« Elle a 200 l. amassées aux ouvrages de vélin ou point de France. »

Le mot vélin était et est encore l'expression consacrée dans la localité à désigner le point d'Alençon qui n'est autre qu'une imitation du point de Venise, comme va nous l'apprendre une lettre de Favier-Duboulay adressée à Colbert.

Il résulte de ce que nous venons de dire qu'il se faisait depuis plusieurs années, à Alençon, avant l'établissement de la manufacture, du point de coupé, du vélin ou point d'Alençon (1); de plus, que l'on y avait acquis une certaine habileté, puisqu'il s'y fabriquait des ouvrages de grand prix.

Voyons maintenant quel nouveau jour jettera sur ce sujet une lettre de Favier, que les auteurs modernes qui ont écrit sur les dentelles n'ont pas encore citée ; document d'une haute importance, puisqu'il nous donne le nom de la personne qui la première fit à Alençon l'imitation du point de Venise et y forma les premières ouvrières.

Duboulay-Favier à Colbert (2), le 7 septembre 1665.

« ... Comme je crois qu'on ne vous a pas donné à cognoistre ce que c'est en ce pays le point qu'ils appellent de vélin, permettez-moy, s'il vous plaist, monseigneur, de me donner l'honneur de vous dire qu'il y a très-longtemps que le point coupé se faict icy, qui a son débit selon le temps ; mais qu'une femme nommée Laperrière, fort habile à ces ouvrages, trouva, il y a quelques années, le moyen d'imiter les points de

(1) C'est à tort que M⁻ᵉ Bury-Palliser prétend que le nom de point d'Alençon ne lui a été donné que vers 1730, page 183.

(2) Correspondance administrative sous le règne de Louis XIV, lettres recueillies et mises en ordre par G. B. Depping, tome 3, p. 447.

Venise, en sorte qu'elle y vint à telle perfection, que
ceux qu'elle faisoit ne devoient rien aux estrangers.
C'est qu'elle vendoit chaque collet 1,500 et 2,000 liv.
Pour faire ces ouvrages, il luy falloit enseigner plusieurs petites filles aux quelles elle montroit à faire ce
point : parce que l'ouvrage estoit fort long à faire, elle
ne pouvoit pas seule y parvenir. Toutes ces petites
filles s'y sont rendues maistresses ; et comme elles ont
veu que la dite Laperrière y profitoit beaucoup, l'envie les a pris d'en faire pour elles-mesmes et pour leur
profit particulier, en sorte qu'elles ont esté obligées
d'en emploier aussy d'autres, qui, de l'une à l'autre,
ont transféré cette industrie à tant de personnes petit
à petit, qu'à present je vous puis asseurer qu'il y a plus
de 8,000 personnes qui y travaillent dans Alençon,
dans Seez, dans Argentan, Falaise, et dans toutes les
paroisses circonvoisinnes. Cela s'est coulé jusque dans
Fresnay, Beaumont, Menars et paroisses circonvoisinnes du pays du Mayne, de façon que je puis vous
asseurer, monseigneur, que c'est une manne et une vraie
bénédiction du ciel qui s'est espandue sur tout ce pays,
dans lequel les petitz enfants mesmes de sept ans
trouvent moyen de gaigner leur vie, et les autres de
nourrir leur père et leur mère et de faire entièrement
subsister leur famille. Les vieillards y travaillent et y
trouvent leur compte. Mais, ce qui est considérable est
que dans toutes les paroisses, la taille ne se paye que
par ce moyen, parce qu'aussytost que l'ouvrage est
faict, ils en trouvent le débit et sont paiez. C'est ce
qui leur faict à présent crier miséricorde, parce que
toute sorte de personnes ne seront pas propres à travailler au point qu'on veut faire faire, et les enfants
en seront frustrez et esloingnez, parce qu'ilz ne peuvent estre assez habiles pour s'aplicquer à ce point si

fin ; et tous ceux et celles mesmes qui y gaignent leur vie et leur subsistance ne pourront jamais y parvenir, estant accoustumez au gros point dont néantmoins ils ont à présent le débit ; c'est ce qui faict qu'ouvertement ils résistent à ces établissements (1), croiant que par là on leur oste le pain de la main et le moyen de paier leur taille. Les petites bergeretes des champs y travaillent mesmes.

« C'est ce que j'ay creu en ma conscience estre obligé de vous représenter, et de vous faire cognoistre le tort qu'on veut faire à tout un pays que le ciel a favorisé par cette industrie qui donne la vie et la subsistance à tant de milliers d'âmes. Voilà la vérité des choses ! Que si, après ces réflexions pleines de pitié et de commisération, pour ces pauvres gens, vous m'ordonnez d'agir, je ne manquerai en rien pour faire tout ce que vous me ferez l'honneur de me commander. »

Cette lettre, écrite par un homme juste et généreux, confirme ce que nous avons avancé sur le point coupé et le vélin. Elle nous fournit encore quelques données sur leur origine.

La phrase « il y a *très-longtemps* que le point coupé se fait ici, » nous indique qu'il s'est écoulé un temps suffisamment long pour que nous puissions en reporter l'origine vers la fin du xvie siècle, époque fixée par la plupart des auteurs pour l'introduction en France de ce genre de point (2), ce que nous ne pouvions établir par les contrats seuls.

En ce qui concerne le point de Venise, les *quelques années* dont parlent Favier semblent exiger de quinze

(1) Il s'agit ici de l'établissement à Alençon de la manufacture du point de France.
(2) On ne sait encore aujourd'hui à quel peuple on doit attribuer l'invention du point coupé. Les uns lui donnent pour berceau les Flandres, les autres l'Italie.

à vingt ans, d'après le mode de propagation qu'il nous décrit. Pour avoir formé *petit à petit* les 8,000 ouvrières, il a bien fallu ce laps de temps, ce qui nous permet de fixer approximativement l'origine du point d'Alençon ou imitation de Venise, vers l'année 1650.

Nous pouvons donc conclure de ce qui précède, que le point coupé se fit à Alençon aussitôt qu'il apparut en France, que l'on y continua ce genre d'industrie tant que la mode le favorisa, et qu'*il commença à disparaître peu-à-peu* par l'introduction du nouveau point de Venise qu'imita si bien Mme Laperrière. L'établissement de la manufacture fut la fin du point coupé.

Il n'est pas permis de mettre en doute le nom de Mme Laperrière donné par Favier, et nous devons désormais la considérer comme la créatrice du point d'Alençon, puisque c'est à elle que nous devons la manière de faire le point de Venise, dont il était l'imitation.

Quel autre mieux que Favier-Duboulay pouvait nous instruire : il était intendant d'Alençon depuis 1644 ; la plupart des faits qu'il nous raconte se passaient de son temps et s'accomplissaient sous ses yeux.

Comment donc expliquer à présent qu'Odolant-Desnos, cent ans après Favier, ait attribué l'invention du point d'Alençon à une dame Gilbert ?

Nous avons cherché si les noms de Laperrière et de Gilbert ne pourraient pas appartenir à une seule et même personne, ce qui eût été possible par une alliance contractée entre les deux familles, ou bien par un surnom de sieur de la perrière appartenant à un Gilbert. On sait, en effet, qu'il était fréquent, alors comme aujourd'hui, en dehors des actes, de remplacer les noms de famille par les surnoms. Malgré nos investigations, nous n'avons pu atteindre ce but.

Il se pourrait que le nom Laperrière donné par

Favier, eût été précédé d'une particule qu'il n'aurait pas exprimée. Dans cette hypothèse, voici le résultat de nos recherches, tel que nous l'avons obtenu.

Un nommé Brun *de la perrière*, écuyer, sieur du lieu, eut pour filles Esther et Barbe, l'une mariée à Antoine de la Cheze, l'autre à Théophile Lonnel. Elles moururent toutes deux avant le 4 août 1644. Cette date étant antérieure à l'imitation du point de Venise à Alençon, ne permet donc pas de leur en attribuer l'invention. D'ailleurs, si Favier avait voulu désigner l'une des deux sœurs ou tout autre membre de cette famille, il n'eût certes pas manqué d'écrire le nom *de la perrière* avec la particule, puisque c'était un nom propre et celui d'une famille noble.

Il ne nous reste plus qu'une seule famille avec le surnom *de la perrière* sur laquelle nous devons porter notre examen : celle de Michel Mercier, sieur *de la perrière*, chirurgien, qui épousa, le 18 mars 1633, Marthe Barbot, fille de Jean Barbot, procureur aux juridictions, etc.

Elle possédait, lors de son mariage. la somme de 1,245 liv. *gagnée par son industrie*, dont le genre, dans son contrat, comme dans tous ceux qui sont antérieurs à 1656, reste inconnu. Mais, si nous admettons qu'elle et sa sœur Suzanne aient exercé la même profession, ce qui est très-probable, le genre d'industrie sera déterminé dans le contrat de cette dernière, à la date du 28 août 1661. Il nous apprend que Suzanne faisait du point de coupé et du *vélin de grand prix*, particularité que nous ne trouvons exprimée dans aucun autre contrat. Marthe aurait donc fait en 1633, du point de coupé, et inventé plus tard, vers 1650, la manière d'imiter le point de Venise. Cette Marthe Barbot, devenue veuve du sieur *de la Perrière*, le 29 avril 1645,

morte le 12 janvier 1677, âgée d'environ 72 ans, serait la seule qui, née à Alençon, pût répondre par l'âge, le surnom et la profession, à la dame Laperrière citée par Favier-Duboulay, ou bien alors celle-ci serait étrangère à la localité, ce qui reste possible, puisque Favier ne nous dit pas d'où elle était originaire.

Quelle que soit l'opinion que l'on adopte sur ce sujet, il n'en demeurera pas moins vrai que c'est une dame Laperrière, et non Gilbert, qui, en imitant le point de Venise, inventa le point d'Alençon.

—

Etablissement du point de France à Alençon.

Nous sommes arrivés à une époque où le luxe ne connaissait plus de bornes. En vain, les édits succédaient aux édits, pour le réprimer. Les dentelles des Flandres et d'Italie étaient surtout à la mode, et il se dépensait pour ces objets de luxe des sommes fabuleuses.

Colbert, voulant la grandeur et la prospérité de la France, conçut alors le projet de fonder des manufactures qui, par la perfection et la beauté de leurs produits, devaient, sinon surpasser les manufactures étrangères, au moins rivaliser avec elles. Par ce moyen il évitait l'appauvrissement croissant de la France au profit de l'étranger.

Il accorda le 5 août 1665 (1) un privilège exclusif pour dix années et une gratification de 36,000 livres à une compagnie dont les premiers actionnaires étaient Pluymers, Talon, un autre Talon, surnommé de Beaufort, Lebie, etc.

(1) Savary a fixé la date du 5 août. L'ordonnance manque, mais elle se trouve rappelée avec le mois d'août sans la date dans une pièce provenant du greffe (Archives de l'Orne), et dans les ordonnances du 12 octobre 1666 et 15 février 1667 (Archives coll. Rondonneau).

Le bureau général et le magasin furent installés à Paris, dans l'hôtel de Beaufort (1).

Nous trouvons comme entrepreneurs Pluymers, Paul et Catherine de Marcq, ainsi que nous le verrons lors de l'établissement des bureaux à Alençon.

La compagnie choisit de préférence, pour l'établissement des bureaux de la manufacture, les villes où il se fabriquait des dentelles, soit à l'aiguille, soit aux fuseaux, pensant y trouver des éléments tout préparés et parvenir ainsi plus promptement au but que l'on se proposait d'atteindre.

Les principaux centres furent Aurillac, Sedan, Reims, Duquesnoy, Alençon, Arras, Loudun, etc.

Tous les produits obtenus dans ces manufactures, de quelque genre qu'ils fussent, devaient porter le nom de *point de France*.

Cette compagnie, afin d'avoir tous les procédés connus à l'étranger, fit venir à ses frais des ouvrières d'Italie et des Flandres, et les distribua dans les différents établissements. Lorsque le directeur général envoya les préposés-directeurs et les maîtresses ouvrières étrangères, il arriva, ce qu'il était facile de prévoir, des troubles, des émeutes, des révoltes, dans toutes ces villes.

Cet exposé suffit pour donner une idée générale de la manière dont ces manufactures furent établies. Voyons maintenant ce qui appartient en propre à Alençon.

Ainsi que nous avons pu nous en convaincre précédemment, Alençon n'en était pas à ses débuts pour la fabrication des dentelles, lorsqu'on installa la manufacture.

Toutes les ouvrières n'étaient pas arrivées au degré

(1) Voir Savary, dictionnaire du commerce, tome 1ᵉʳ, p. 108.

de perfection signalé chez madame Laperrière ; cependant les moins habiles gagnaient encore le nécessaire. Aussi, quand il fut question d'établir la manufacture et que celui qui avait été choisi pour directeur se présenta à Alençon, des troubles éclatèrent, ainsi que nous l'apprennent les passages suivants, extraits des lettres de Favier-Duboulay à Colbert (1).

<div style="text-align:right">Dernier août 1665.</div>

« Un nommé Leprévost, de cette ville d'Alençon, aiant donné quelque soupçon au peuple de la ville et lieuxs circonvoisins qu'il voulait faire un establissement de manufacture d'ouvrages de fil, toutes les femmes, au nombre de plus de mille, se sont assemblées et l'ont poursuivy, en telle sorte que s'il n'eust évité leur furie, il eust été asseurement en mauvais estat. Il a trouvé sa retraite chez moy et je l'ay préservé de leurs mains et appaisé doucement cette multitude, qui ne sera point en repos jusques à ce qu'il ait pleu au Roy leur donner quelque asseurance qu'on ne leur ostera pas la liberté de travailler. »

<div style="text-align:right">7 septembre 1665.</div>

« Depuis celle que je me suis donné l'honneur de vous escrire, la rumeur et le murmure ont si fort continué parmy le peuple, à cause de ce nouvel establissement qui est ordonné, que celui qui est préposé n'oserait se hasarder de se montrer dans les rues, etc. »

Les rumeurs et l'agitation s'accrurent encore, quand parut une signification déposée au greffe le 10 septembre 1665, renfermant un arrêt du Conseil d'Etat du 3 du même mois, avec ordre de procéder incessam-

(1) Correspondance administrative sous le règne de Louis XIV, publiée par G. B. Depping, tome 3, p. 746.

ment à l'établissement d'un ou de plusieurs bureaux. Nous reproduisons ici cette pièce in-extenso (1) :

« M^e Guillaume-Duperche, greffier en ce siège, a dit que aujourd'hui environ les 11 heures du matin, M. le procureur du Roy au dit siège est entré en l'escriptoire du greffe avec le nommé Fresnel, sergent, et a fait signifier un arrêt du Conseil d'Etat du 3 du présent mois, obtenu sur requeste présentée à Sa Majesté par Jean Pluymers et Paul de Marcq et Catherine de Marcq, par lequel le Roy et son conseil ordonne que les lettres de déclaration du mois d'août dernier, pour le fait des manufactures de point de fil, seraient exécutées selon leur forme et teneur. Ce faisant, qu'il sera incessamment procédé à l'établissement d'un ou plusieurs bureaux en cette ville d'Alençon, pour y faire travailler aux points de fil de France, mettant Sa Majesté, les dits Pluymers, de Marcq et les nommés Provost (2), sa femme, frères et sœurs et aides qui seraient employés à l'établissement des dites manufactures, sous la protection et sauvegarde des habitants de la dite ville, et qu'il serait informé par M. Duboulay-Favier maître des requestes ordinaires et conseiller départi en la généralité d'Alençon, de la sédition et désordres arrivés le XXXI dudit mois d'août, ensemble des menaces et injures proférées contre ledit Provost,

(1) Pièce provenant d'un registre du greffe (Archives de la Préfecture de l'Orne).

(2) Leprévost, Prévost et Provost sont différents noms donnés au directeur de la manufacture. Il signait Prévost ; mais son véritable nom était Jacques Provost. Il était le fils de Pierre Provost, mégissier, et de Anne Choisne. Il naquit à Alençon le 5 février 1638 et epousa Marie Ruel, fille de Pierre Ruel, sieur de Pirey, avocat, et de Françoise de Seronne. Leur contrat est du 15 mars 1662. Son frère René, sieur de la Provostière, fut employé à la manufacture. Son beau-frère, Jean Ruel, sieur de Rocconai, mourut au *bureau de la manufacture, près l'éperon du château* (registres de paroisse).

enjoignant, Sa Majesté, aux lieutenant général officier du présidial, échevins et autres officiers de tenir la main à l'exécution du dit arrest; lequel exploit a été fait en parlant au dit sieur Duperche chargé de le faire savoir à messieurs du dit siège, lequel exploit est en dépôt au greffe pour y avoirs recours quand besoin sera. »

Outre la description de la nature des troubles qui avaient eu lieu jusqu'ici, ces documents nous donnent encore les noms des organisateurs-entrepreneurs Pluymers, Paul et Catherine de Marcq, celui du directeur de la manufacture d'Alençon, Provost. Ils nous indiquent de plus que les employés sous ses ordres étaient des membres de sa famille. Pour calmer les esprits, vaincre la résistance et pouvoir obtenir des ouvrières, Favier nous dit lui-même, dans une lettre du 14 septembre 1665, à quel moyen il eut recours.

Lettre à Colbert, 14 septembre 1665 (1).

« Suivant celle que vous m'avez fait l'honneur de m'escrire, j'ay faict en sorte que vendredy dernier il se tinst une assemblée de ville dans la quelle une résolution fut prise telle que vous la verrez dans le résultat que je me donne l'honneur de vous envoyer. M. le marquis de Rasnes, bailly et gouverneur de la ville, s'y trouva, qui y fist très-bien son debvoir pour le service du Roy; mais je vous diray, s'il vous plaist, que la rumeur ne laisse pas de continuer, pour la quelle appaiser j'ay cherché les moyens de contenter le peuple après que le roy sera satisfaict. J'ay pour cela faict venir chez moi huit ou dix des principaulx marchands, et autant de ces femmes qui travaillent et qui font travailler, qui ont conféré en ma présence

(1) Depping, tome 3, page 749.

avec ce nommé Prévost qui est ici pour cette affaire et après plusieurs propositions, enfin ils sont tombés d'accord que si, après que le roy aura trouvé les 200 filles pour faire le point le plus fin, on veult donner la liberté de travailler à tout le reste, comme on faict à présent, ils se soubmettront de ne point faire aucun ouvrage sur les patrons du bureau de la manufacture, et, pour éviter les abus, qu'ils s'obligeront de porter à ce bureau les patrons sur les quels ils voudront travailler, qui seront marquez et contremarquez par un visiteur ou celuy qui sera préposé pour cela ; et ainsi ils ne travailleront point et ne feront travailler que par la permission du bureau. En cela le roy sera satisfaict, et le peuple subsistera et gaignera sa vie, qui autrement périra très-asseurément, et je vous supplie très-humblement, monseigneur, de faire réflection sur ce que je me suis donné l'honneur de vous escrire cy-devant, qui est devant Dieu la pure vérité, et qu'il y a une si grande et si nombreuse quantité de pauvres gens qui subsistent par là, que c'est une merveille de le voir, et que ce serait un accablement et une misère entière et sans ressource si on luy ostoit ce qui luy donnoit du pain. »

Il y eut donc un engagement contracté entre le directeur, les marchands (1) et les principales fabricantes, d'où il résultait qu'aussitôt que 200 ouvrières capables de faire le point le plus fin seraient trouvées, toutes les autres pourraient travailler à leur ancien point à la condition de porter au bureau de la manufacture leurs patrons, pour y être marqués, et de s'engager à ne pas copier ceux du bureau.

(1) Le commerce de dentelles était fait à cette époque par les marchands merciers (Statuts des merciers d'Alençon du 12 septembre 1658).

C'est à partir de cet accord que la manufacture commença à s'organiser. Comme le genre de dentelles qui se faisait à Alençon était l'imitation de Venise, ce fut probablement la cause pour laquelle Catherine de Marcq, préposée directrice de toutes les manufactures de points de France, y envoya de préférence des ouvrières vénitiennes, dont elle nous donne le nombre dans une lettre du mois d'octobre 1665. Il y est dit : « que les 20 maîtresses ouvrières vénitiennes qu'elle a envoyée à Alençon ont été insultées et frappées (1). »

Les autres préposées qui vinrent à Alençon pour diriger les travaux de la manufacture, furent M^{me} Raffy et Marie Fillesac ou de Firzac (2). Cette dernière, dès le 29 octobre 1665, adressait d'Alençon à Colbert la lettre suivante (3) : « Selon que vous avez agréé que je me rendisse en cette ville avec madame Raffy, je m'applique de tout mon cœur à seconder ses desseins et à faire réussir le travail de la manufacture royale, dont je m'assure que dans peu de jours il en sortira des échantillons qui ne le céderont en rien au véritable Venise, etc. »

Pour que cette directrice s'engageât à envoyer des échantillons aussi beaux que ceux de Venise et sous peu de jours, il fallait que la manufacture fonctionnât déjà, sans cela elle n'aurait pu juger si les ouvrières qu'elle avait sous sa direction seraient assez habiles pour exécuter ce genre de point.

L'établissement dut se former du 14 septembre au 8 octobre. Nous donnons à cette dernière date un acte passé au tabellionage d'Alençon, renfermant un enga-

(1) Lettre à Colbert, tome 132, f° 75 (Bibliothèque nationale).

(2) Elle était le 12 juillet 1666, marraine d'une fille de Provost, directeur de la manufacture, et nommée, sur les registres de paroisse, Marie de Firzac.

(3) Lettre à Colbert, tome 132, f° 831 (Bibliothèque nationale).

gement entre le directeur Provost et madame de Cleray, pour l'admission de ses deux filles comme apprenties dans l'établissement de la manufacture.

« 1665, 8 octobre, fut présente demoiselle Anne de Cleray, veuve de défunt Samuel Perdriel, sieur des Brosses, demeurant paroisse de Boitron, laquelle a promis et s'est obligée envers maître Jacques Leprovost, directeur général de la manufacture royale des points de France d'Alençon demeurant au dit Alençon, présent et acceptant que demoiselles Renée et Françoise Perdriel, ses filles, aussi présentes, travailleront avec assiduité aux ouvrages qui leur seront enseignés et baillés par la maîtresse ouvrière préposée au bureau de la dite manufacture, pendant trois ans commençant de ce jour. Les dites filles seront nourries, logées et blanchies pendant le dit temps, le tout moyennant la somme de 36 livres par chacun an pour chacune des dites filles, qui sera payée par chaque demie-année. Ne pourront les dites filles se retirer du dit bureau pour quelque cause et occasion que ce soit sans le consentement du dit Provost pendant les trois ans et ne communiqueront ni les dessins, ni le secret de leur travail, sous peine de payer 200 livres d'intérest à quoi la mère et les dites filles se sont obligées. »

Cette pièce est intéressante encore à d'autres points de vue, en ce qu'elle nous apprend que trois années étaient suffisantes pour former une ouvrière, que le secret du travail et des dessins devait être gardé sous peine d'amende et que l'on prenait des jeunes filles en pension dans cet établissement.

Comme nous l'avons vu plus haut, des conventions avaient été faites le 14 septembre entre le directeur, les marchands et les fabricantes, laissant aux ouvrières qui ne feraient pas partie de l'établissement la liberté

de travailler d'après leurs anciens procédés, à condition toutefois que leurs patrons seraient marqués et que le bureau serait pourvu de 200 ouvrières. Quoique ce nombre eût été dépassé, ces conventions ne furent pas longtemps maintenues. Dès le 5 novembre 1665, un arrêt du conseil d'état défendit de travailler et de faire travailler ailleurs que dans les bureaux de la manufacture, à moins d'avoir une permission des préposées. Cet arrêt fut lu le 18 novembre dans une réunion du conseil de ville. Nous en donnons la délibération.

(1) Du mercredy XVIIIᵉ jour de novembre l'an 1665.

« s'est présenté maître Jean de la Rue, huissier du conseil à la Chaisne, lequel a dit que par ordre de Sa Majesté il est venu en cette ville pour faire assembler le conseil de ville et faire faire lecture de l'arrest du conseil d'état du Roy du cinquième de ce mois par lequel l'ordonnance de M. Duboulay Favier, conseiller du Roy, maistre des requestes ordinaires de son hostel, du 26 octobre dernier, donné en conséquence de la déclaration de Sa Majesté pour le sujet de l'establissement des bureaux et manufactures des points de fil de France, est validée et confirmée avec ordonnance d'être exécutée selon sa forme et teneur et que le tout seroit publié aux marchés et affiché aux carrefours et autres lieux publics, lequel arrest le dit sieur de la Rue a mis entre les mains du dit sieur procureur du Roy pour en requérir l'exécution, lequel a requis qu'il fust d'abondance autorisé par le dit conseil de ville à se pourvoir pour censurer et assigner contre ceux et celles qu'on prétend avoir fait courir des bruits au préjudice de l'establissement de la manufacture du dit point de fil de France suivant les

(1) Archives de la mairie d'Alençon.

articles qu'il en fournira et qu'il soit enjoint aux filles de se retirer aux bureaux pour y prendre des dessins et travailler aux dits ouvrages dans les bureaux qui pour cet effet ont esté establis en cette ville et que pour les filles qui travailleront hors des dits bureaux par l'ordre du directeur, les père et mère des dites filles interviendront caupion de garder le secret des dessins et de suivre les ordres des dits bureaux. Sur quoi l'affaire ayant été délibérée et que les dits eschevins et procureur sindicq ont déclaré que ci devant pour le mesme sujet ils avaient voullu donner adjonction à damoiselle Catherine de Marc préposée par Sa Majesté à l'establissement du bureau de la dite manufacture pour poursuivre les contrevenants aux ordonnances de mon dit sieur Duboullay Favier, et faire punir les coupables des violences et injures que la dite damoiselle de Marc prétendait lui avoir esté faites ou à ses préposéez avec offres de luy donner main forte pour faire exécuter les décrets et sentences qui pourroient intervenir en conséquence des informations quy en pourraient estre faictes....

A esté arresté par advis uniforme de la dite assemblé que le dit arrest du conseil d'estat du Roy du cinquième du présent moys sera exécuté selon sa forme et teneur, et qu'il soit faict déffenses à toutes personnes de quelque condition qu'elles soyent de travailler ni faire travailler aux points de fil de France ailleurs que dans les bureaux de la dite manufacture établis pour cet effet, sinon qu'elles aient permission des préposéez aux dits bureaux, de travailler en leurs maisons, auquel cas les pères et mères des filles interviendront pleges et cautions de garder le secret des dessins patrons quy leur seront baillez, et de payer les amendes quy pourroient estre contre eux jugez et que le dit

arrest du conseil d'estat soit leu et publié aux marchés et affiché aux lieux publics de cette ville et faubourgs d'Alençon, mesme l'ordonnance qui interviendra pour ce sujet afin qu'aucun n'en prétende cause d'ignorer et que suivant la réquisition du procureur du Roy il présente ces articles pour estre informé et décrété contre ceux qui se trouveront avoir contrevenu à la déclaration de Sa Majesté arrest de son conseil d'estat et ordonnance de mon dit sieur Duboulay.

 Signé DARGOUGES. »

Cette pièce prouve d'une manière irrécusable que les bureaux de la manufacture étaient établis à Alençon même (1); et nous voyons que cette ordonnance fut l'anéantissement de la liberté des ouvrières, dont Favier Duboulay s'était fait le défenseur.

On crut par ce moyen forcer toutes les ouvrières à travailler pour la manufacture ; ce fut une erreur. La résistance devint plus grande. Celles qui ne voulurent point céder, s'organisèrent pour la lutte. Elles travaillèrent en cachette et eurent recours à tous les genres de fraude. Les marchands, les maisons de qualité, les couvents même vinrent à leur aide. Le directeur et les préposées, malgré tous les égards qu'ils eurent pour les ouvrières, ne purent en engager que 700 à Alençon et dans ses environs, au lieu de 8,000, nombre sur lequel ils comptaient. C'est ce qui ressort de la lettre suivante adressée à Colbert, le 30 novembre 1665, par Catherine de Marcq :

« Il ne fallait pas moins que ce que vous avés fait

(1) Comme nous l'avons vu dans une note précédente, Jean Ruel sieur de Rocconal, beau-frère du directeur, est mort au bureau de la manufacture près l'éperon du château. Cela nous donne l'emplacement d'un des premiers bureaux établis à Alençon. D'après l'ancien plan, cet emplacement serait limité par la place d'Armes et les extrémités des rues du Collège et du Valnoble.

pour destruire la forte brigue qui estoit contre l'establissement de la manufacture du point de France à Alençon. L'huissier de la chaîne que vous avés eu la bonté d'envoyer, est tesmoin de l'opiniatreté que ces peup'es ont à préférer l'ancien travail au nouveau, puisque nonobstant tous les advis et ordonnances qui ont esté publiés, les soins que M. le duc de Montausier y a donné, ceux que donne tous les jours M. le marquis de Rannes, l'application des officiers, qui, pour cela, font toutes choses possibles. et de plus, m'estant relâchée, pour la commodité des ouvrières, de leur donner à travailler chez elles, ayant aussy fait, pour plus de facilité aux ouvrières de la campagne, des establissements pour tous les environs d'Alençon, cependant de 8,000 ouvrières que l'on compte y avoir, nous n'en avons que 700 dont je ne saurois compter que sur 250 qu'on puisse juger qu'en leur montrant jusqu'à Pâques pourront parvenir à la perfection de Venise, le surplus travaillant bien plus mal que les filles qu'on enseigne seulement un mois dans nos nouveaux establissements. Ce qui vous peut faire juger, Mgr, de combien d'artifice les marchandz se servent pour traverser cette entreprise, veu que vous n'espargnés rien pour la mettre à son plein effet. M. de la Rue partira selon vos ordres ; je le charge d'un mémoire de ce que luy et moy croyons encore nécessaire sur ce que les couvens et les maisons de qualité retirent les ouvrières, et au surplus les soins qu'y ont donné les personnes que vous y avés employé, nous ayant fait avoir des ouvrières ; quand il y en aurait encore moins, je me promets que le bon traitement qu'elles recevront nous les attirera toutes. » (vol. verts c.)

Nous ferons remarquer ici qu'après avoir établi à Alençon les bureaux de la manufacture, Catherine de

Marcq en créa de supplémentaires pour les campagnes environnantes, afin que les ouvrières n'eussent plus aucun prétexte à invoquer en faveur de leur obstination à ne pas se rendre aux bureaux.

Ces moyens furent insuffisants. On eut alors recours à la rigueur, pour mettre un terme à cette opiniâtreté.

Il se faisait des fraudes chez les particuliers, auxquelles on mit fin par des perquisitions et des amendes. Nous en donnons comme exemple un acte du 14 janvier 1667, dans lequel il est dit « que Jean Thomas, sieur du Mesnil, officier de Monseigneur l'évesque et comte de Lisieux, doit à Jacques Leprevost, directeur général de la manufacture royale des points de fil de France, demeurant à Alençon, la somme de 500 livres d'amende, en quoi la femme dudit Thomas a été condamnée pour contraventions et fraudes faites par la dite femme au préjudice de la manufacture par jugement donné par Monseigneur de Marle intendant conseiller du Roy. »

Il devint presque impossible de faire la fraude par suite des nombreuses perquisitions qui s'opéraient. Une lettre de l'intendant de Marle du 11 avril 1669 (plus de trois ans après l'établissement de la manufacture), donne des détails sur ce qui se passait alors. Nous en transcrivons ici une partie :

« L'exactitude que l'on a apporté jusqu'à présent à faire la recherche dans les maisons particulières pour empescher les contraventions à la déclaration du roy et arrestz de son conseil, touchant l'establissement des manufactures des points de France, a obligé presque tous ceux qui sont dans l'esprit de désobéissance de rechercher le secours des maisons religieuses pour faire le débit de leurs ouvrages. Il y a longtemps que

j'en ai eu les advis ; mais inutilement, les privilèges des monastères ne pouvant pas permettre que l'on y fasse les visites et on a même esté obligé d'en dissimuler les contraventions. Cependant, comme il est de conséquence d'empêcher le cours de ces désordres, qui diminuent de beaucoup le nombre des ouvrières, on s'est advisé de faire passer un particulier envoyé de la part des interessez à la manufacture pour un marchand estranger qui cherchait des ouvrages à achepter. Il fut conduit samedy dernier, entre 9 et 10 heures du soir, au couvent des religieuses bénédictines du faubourg de Montsort, par la femme du nommé Dubois, peintre, demeurant à Alençon. Dans cette maison religieuse, on luy vendit six mouchoirs et une cornette, le tout 472 livres, dont il luy fut donné une facture non signée soubz le nom d'estoffes vendues et délivrées. Au sortir de cette maison, la femme Dubois fut arrestée à 11 heures du soir et amenée devant moi. L'ayant interrogée, elle reconnut la vérité de la chose, et qu'elle avait porté un mouchoir à ces religieuses pour vendre, mais qu'il estoit resté dans le couvent, parce que ce marchand ne l'avoit pas voulu achepter, ne l'ayant pas trouvé assez beau. Lundy dernier, j'en allai faire mes plaintes aux supérieures de cette maison, qui sont les dames de Nonant, belles-sœurs de M. le comte de Chamilly, dans la pensée de trouver quelque expédient pour accomoder cette affaire, à cause du privilége de l'église, qui pourroit faire du bruit, et de la recommandation de M. le comte de Chamilly, que le roy considère beaucoup. Ces dames de Nonant me parurent d'abord bien intentionnées ; mais après en avoir conféré avec ceux qui leur avoient donné ces mouchoirs à vendre, elles changèrent de sentiment et soustinrent que tout cela

estoient des suppositions inventées par leurs ennemys et ceux de la manufacture.... J'ai cru que je ne devais pas rendre aucun jugement sur cette affaire sans vous en donner advis, et après vous avoir représenté que l'esclat qu'elle a fait la rend de très-grande conséquence pour la manufacture, mon advis seroit de condamner les religieuses à rendre les 472 livres qu'elles ont receus, sauf leur recours contre ceux qui leur ont donné ces ouvrages à vendre. Cette religion dépend pour le spirituel de M. l'évesque du Mans (1). »

Nous pouvons nous rendre compte, par ce qui précède, des obstacles de tout genre qu'il y eut à surmonter pour l'établissement de la manufacture. Nous avons vu à quels moyens extrêmes les entrepreneurs eurent recours pour arriver à jouir de leur monopole. Y parvinrent-ils entièrement ? Il est certain que l'impossibilité dans laquelle on mit les ouvrières de vendre leurs ouvrages, fut cause de la soumission d'un grand nombre d'entre elles ; mais les plus récalcitrantes luttèrent jusqu'à la fin, c'est-à-dire en 1675, date de l'expiration du privilége, qui ne fut pas renouvelé.

Il est à croire que la plupart des ouvrières habiles ne furent pas engagées à la manufacture. Les précautions que l'on prenait pour que les patrons et les dessins ne fussent communiqués à personne, semblent l'indiquer. Ces ouvrières travaillèrent concurremment avec cet établissement. Il dut se faire de part et d'autre de beaux ouvrages. Nous avons, pour ce qui concerne les travaux exécutés dans la manufacture, l'appréciation de de Marle, dans sa lettre du 18 avril 1667 (2) : « Je crois que vous serez satisfaict d'un mouchoir que je prends la liberté de faire présenter à

(1) Correspondance administrative, etc., par Depping, tome 3, p. 796.
(2) Depping, tome 3, p. 794.

Mᵐᵉ la duchesse de Chevreuse, et j'espère de votre justice que vous advouerez que nostre manufacture est la meilleure de toutes celles qui sont establies. . . . »

Nous nous étions proposé de faire l'histoire du point d'Alençon depuis son origine jusqu'à l'établissement de la manufacture des points de France, et de donner sur cette manufacture quelques documents précis relatifs à son installation.

Notre tâche serait terminée, s'il ne nous restait à examiner ce que certains auteurs ont écrit de contradictoire aux faits que nous avons constatés.

Odolant Desnos, dans ses mémoires historiques sur la ville d'Alençon publiés en 1787, raconte l'histoire du point de la manière suivante (1) :

« Le grand Colbert ayant formé le projet d'établir en France des manufactures de dentelle, s'adressa à une dame Gilbert, originaire d'Alençon, et lui fit une avance de cinquante mille écus. Elle savait faire de tout point la dentelle de Venise : elle se rendit à Alençon, y rassembla beaucoup de femmes et de filles, à qui elle apprit à travailler aux différentes parties de dentelles, plus connues sous le nom de point d'Alençon. Thomas Ruel la seconda beaucoup dans l'entreprise de sa nouvelle manufacture. La dame Gilbert retourna à Paris avec quelques pièces de dentelle. Colbert fit naître au monarque l'envie de les aller voir. Le roi annonça, à son souper, qu'il venait d'établir une manufacture de point plus beau que celui de Venise et fixa le jour où il devait aller visiter les premiers essais. Il les trouva exposés sur un damas cramoisi qui meublait l'appartement, en fut satisfait et fit compter à la dame Gilbert une somme considérable. A peine le roi était sorti que tout fut enlevé. La dame

(1) Mémoires historiques sur la ville d'Alençon, tome 2, p. 469.

Gilbert revint aussitôt à Alençon, et toujours secondée du sieur Ruel, elle employa un beaucoup plus grand nombre de mains. Cette manufacture fut établie par lettres-patentes du 5 août 1675, et le privilége exclusif accordé pour dix années à une compagnie à laquelle il arriva des variations..... Cette branche de commerce est beaucoup tombée depuis quelques années ; mais la ville n'en doit pas moins de reconnaissance à la dame Gilbert, qui fit une très-grande fortune. »

Bien qu'elle ait servi de thème à tous les auteurs qui ont écrit sur le point d'Alençon avant M. Seguin, nous ne réfuterons pas une histoire qui tombe d'elle-même et dont les erreurs de date, de nom et de fond sont rendues manifestes par les documents et les faits irrécusables que nous venons de donner.

En 1842, Joseph Odolant-Desnos, petit-fils de l'historien, dans un rapport au comité des manufactures, s'exprime ainsi (1) :

«.... Le difficile pour Colbert fut de rencontrer une personne capable de former rapidement des ouvrières ; néanmoins il la trouva. Ce fut une dame Gilbert, qui avait fait son apprentissage à Venise et était native d'Alençon. Dès qu'elle fut à ses ordres, ce ministre la logea dans le magnifique château de Lonrai, qu'il possédait près d'Alençon... Pour mieux assurer à cette dame le privilége de cette manufacture, Colbert lui fit délivrer des lettres-patentes du roi en 1675..... »

Où Joseph Odolant, qui le premier a parlé du château de Lonrai dans l'histoire du point, a-t-il vu que ce château appartenait à Colbert et qu'il y logea Mme Gilbert ?

L'histoire nous apprend que le château de Lonrai

(1) Annuaire de l'Orne 1843, p. 503.

appartenait depuis longtemps à la famille de Matignon, qu'il ne passa dans la maison de Colbert que par le mariage de Catherine-Thérèse de Matignon, marquise de Lonrai avec Jean-Baptiste Colbert, fils aîné du grand Colbert, le 6 septembre 1679, c'est-à-dire *quatorze ans* après l'établissement de la manufacture. Cette erreur passa inaperçue. Nous la voyons répétée par M. Aubry, dans son rapport à l'exposition universelle de Londres 1851, avec de nouveaux détails qui nous apprennent que «... Colbert fit venir à grands frais trente ouvrières de Venise et donna 150,000 livres à Mme Gilbert pour établir un atelier dans le château de Lonray, qu'il possédait près d'Alençon... » Plus loin il ajoute «... Cette industrie toute nouvelle, importée dans un pays où il ne s'était jamais fait de dentelles, présenta des difficultés imprévues, que le zèle et l'intelligence de Mme Gilbert parvinrent à surmonter, etc..... »

Enfin, voici comment toutes ces variantes se résument dans l'article dentelle du dictionnaire de Larousse 1874 :

«... C'est près d'Alençon, au château de Lonray, propriété de Colbert, que fut montée en 1665 la première manufacture de point de France dirigée par Mme Gilbert. »

Nous condensons ici les faits que nous avons constatés, en réponse à tout ce qui est en contradiction avec ces documents. Nous avons démontré :

1° Qu'il se faisait du point coupé à Alençon dès la fin du seizième siècle ;

2° Que la première personne qui, à Alençon, imita le point de Venise et par conséquent créa le point d'Alençon, fut Mme Laperrière, vers 1650 et non Mme Gilbert. C'est donc à tort que l'on a dit qu'il ne

s'était pas fait de dentelles à Alençon avant l'établissement de la manufacture ;

3° Que la préposée-directrice des manufactures de points de France des différentes villes du royaume, qui a établi les bureaux à Alençon, fut Catherine de Marcq et non pas une dame Gilbert ;

4° Que les préposées mises à la tête de l'établissement d'Alençon étaient Mme Raffy et Marie Fillesac, dont les noms ne répondent pas à celui d'une dame Gilbert ;

5° Que la manufacture eut pour directeur Jacques Provost ;

6° Que l'établissement fut fondé à *Alençon même*, en 1665 et non en 1675, et qu'il fut créé par Catherine de Marcq des bureaux secondaires ou supplémentaires dans tous les environs d'Alençon.

Nous ajouterons à ces conclusions que le nom de Mme Gilbert ne se trouve jamais cité dans aucun document à notre connaissance, concernant l'établissement du point, ni dans toute la correspondance établie entre Colbert, les intendants, les entrepreneurs, les directeurs, etc.

Quant à Lonrai, si on y a établi un bureau, il ne fut que secondaire et n'eut pas d'autre valeur que celle de tous les bureaux qui furent établis par Catherine de Marcq dans les environs d'Alençon, pour la commodité des ouvrières de la campagne. Quand bien même le château eût appartenu à Colbert, il eût été extraordinaire d'établir la manufacture à quatre kilomètres d'Alençon.

Il reste aux partisans de Mme Gilbert à démontrer qu'elle est ou Catherine de Marcq ou Mme Raffy ou au moins Marie Fillesac.

C'est à Colbert que la fabrique du point d'Alençon

doit son perfectionnement. Les ouvrières se formèrent le goût en exécutant ces magnifiques dessins Louis XIV, qui sont restés la gloire de la fabrication alençonnaise. A la dernière exposition régionale d'Alençon, nous avons pu admirer quelques spécimens des dentelles de cette époque, dont les dessins sont reproduits avec tant de perfection par la fabrication moderne.

Mais, ne l'oublions pas, le point d'Alençon, depuis son origine, tout en ayant été une imitation du point de Venise, a toujours conservé le caractère d'un produit français.

Ces chapitres sont le commencement d'une histoire du point d'Alençon, depuis son origine jusqu'à nos jours, qui sera publiée ultérieurement.

Alençon, le 15 mars 1882.

www.ingramcontent.com/pod-product-compliance
Lightning Source LLC
Chambersburg PA
CBHW030122230526
45469CB00005B/1758